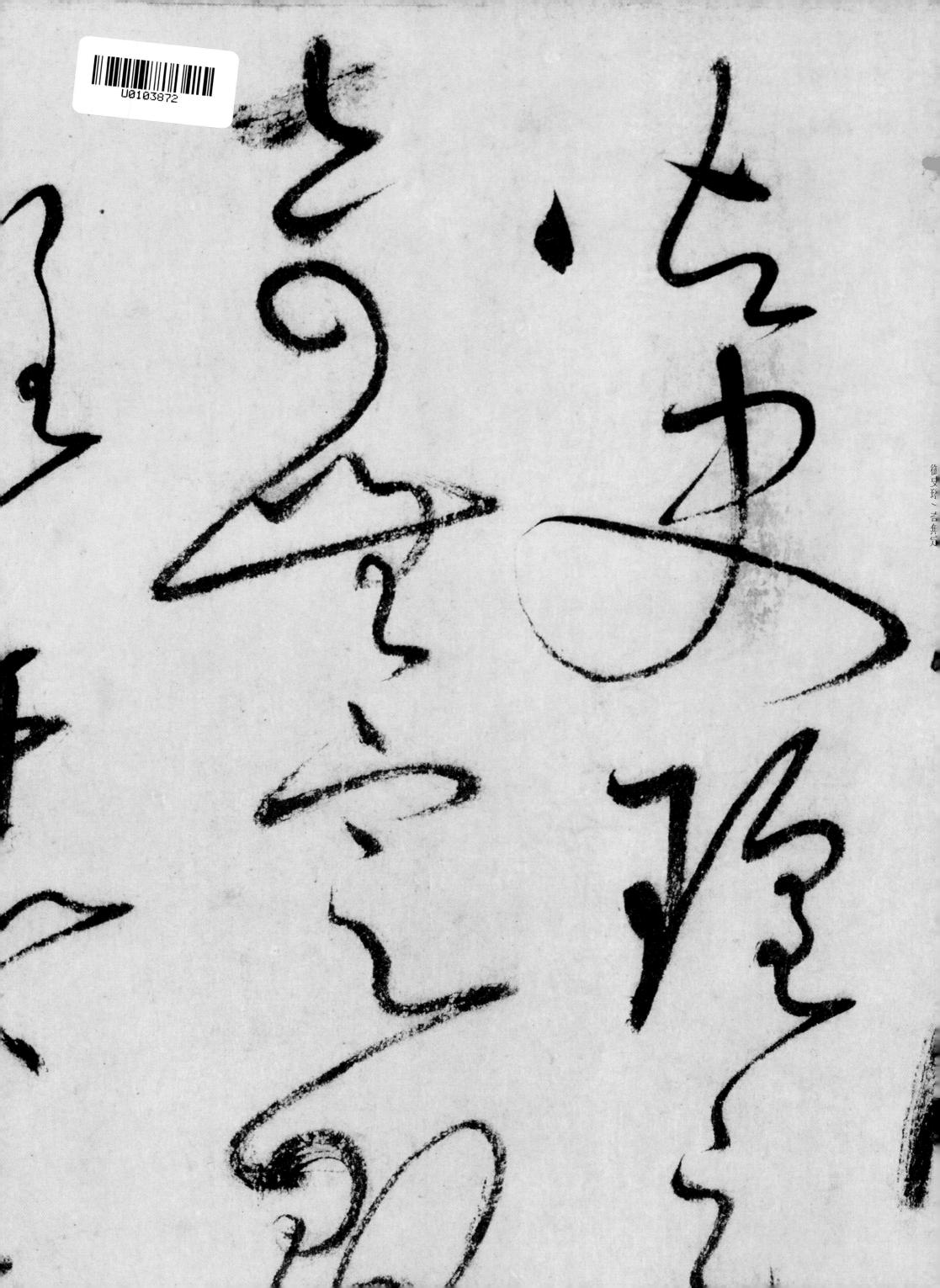

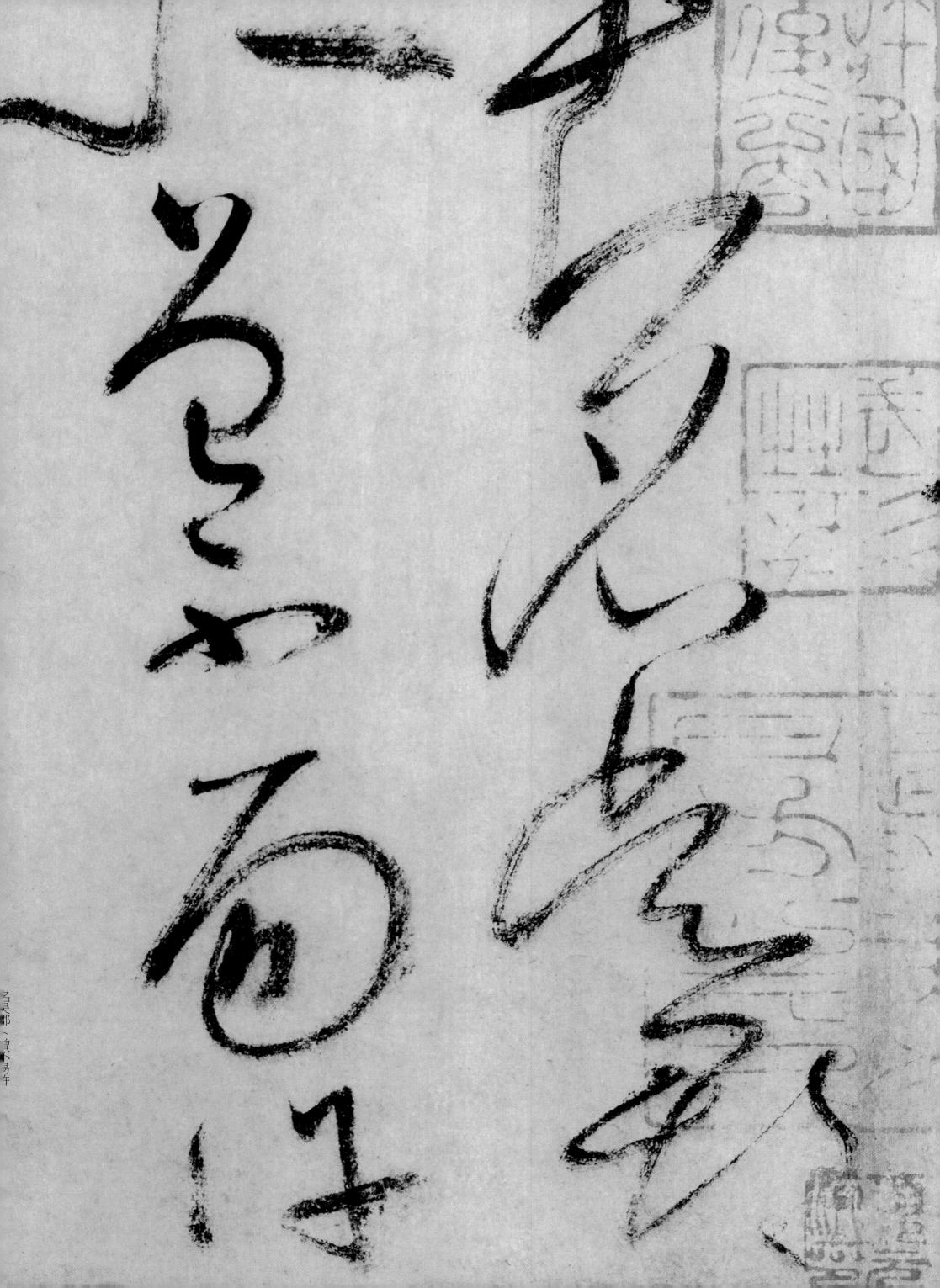

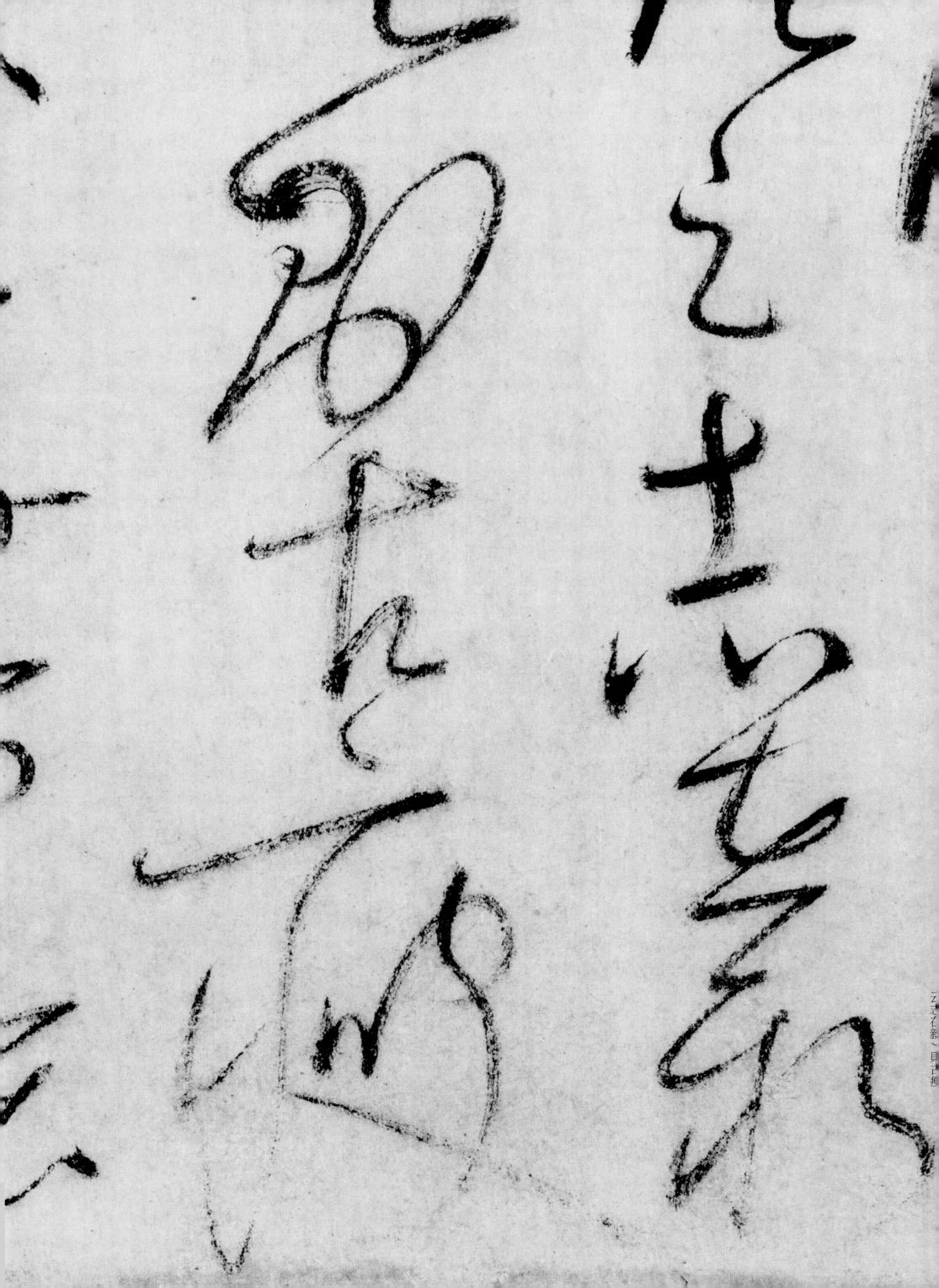

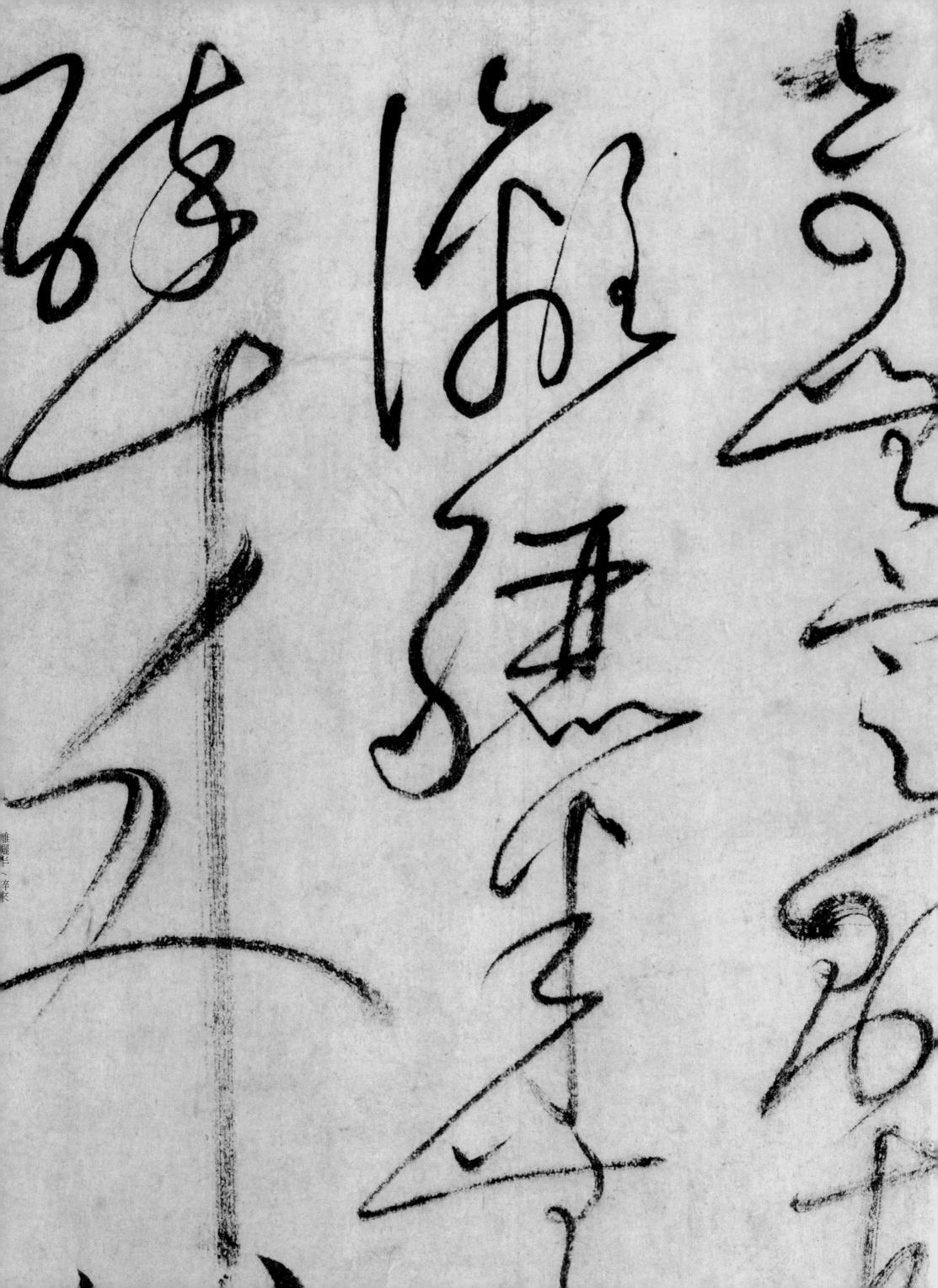

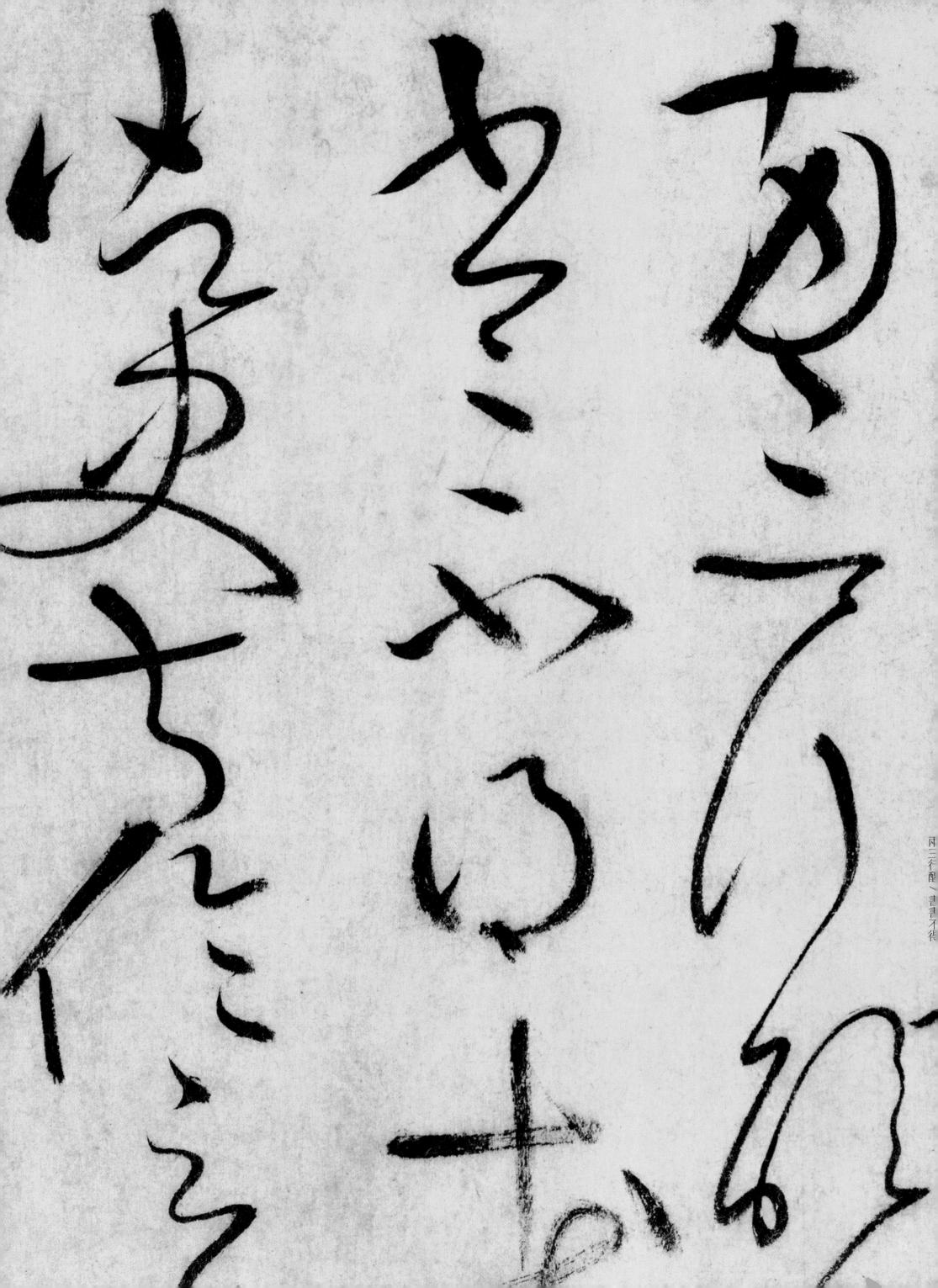

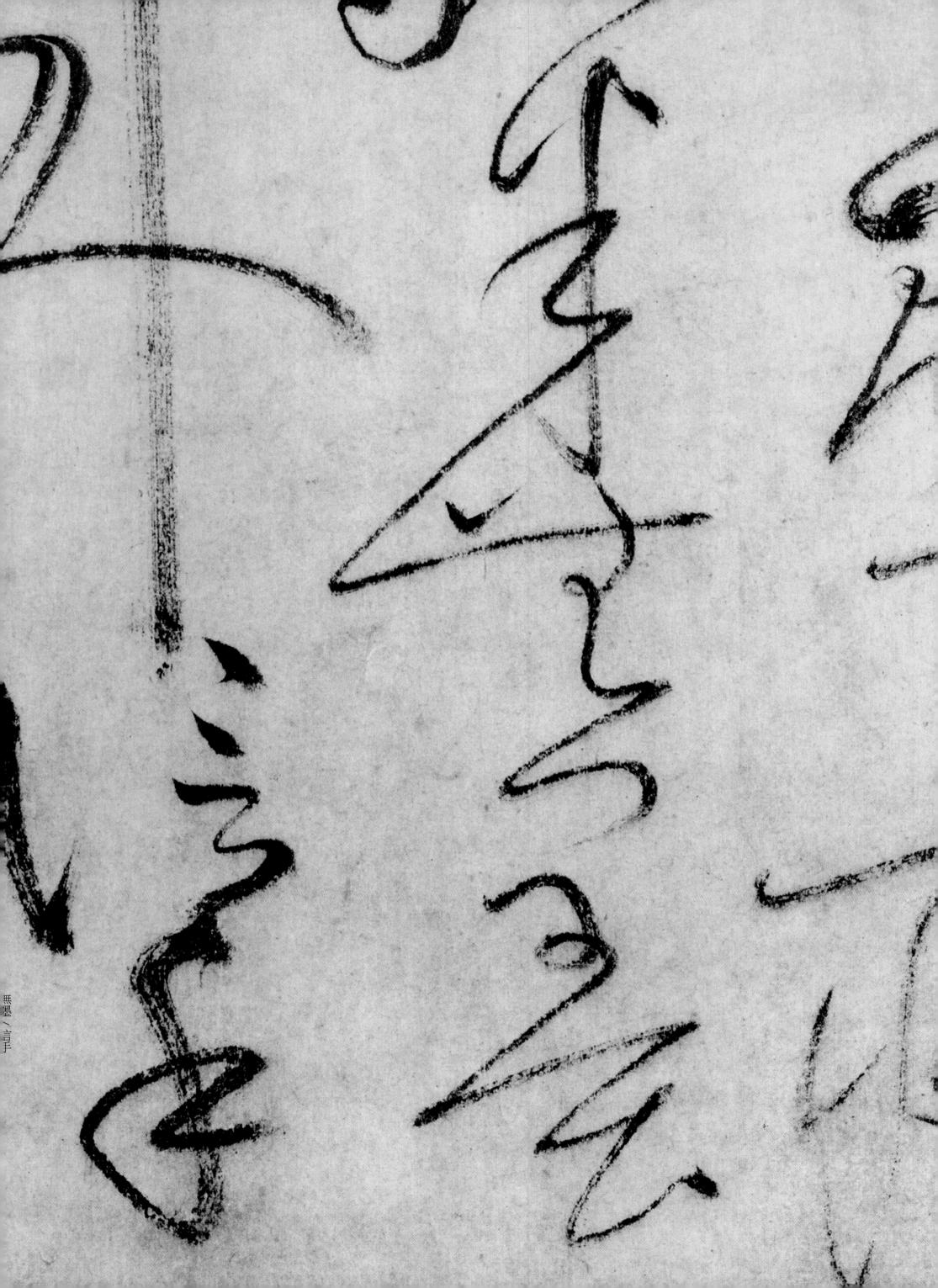

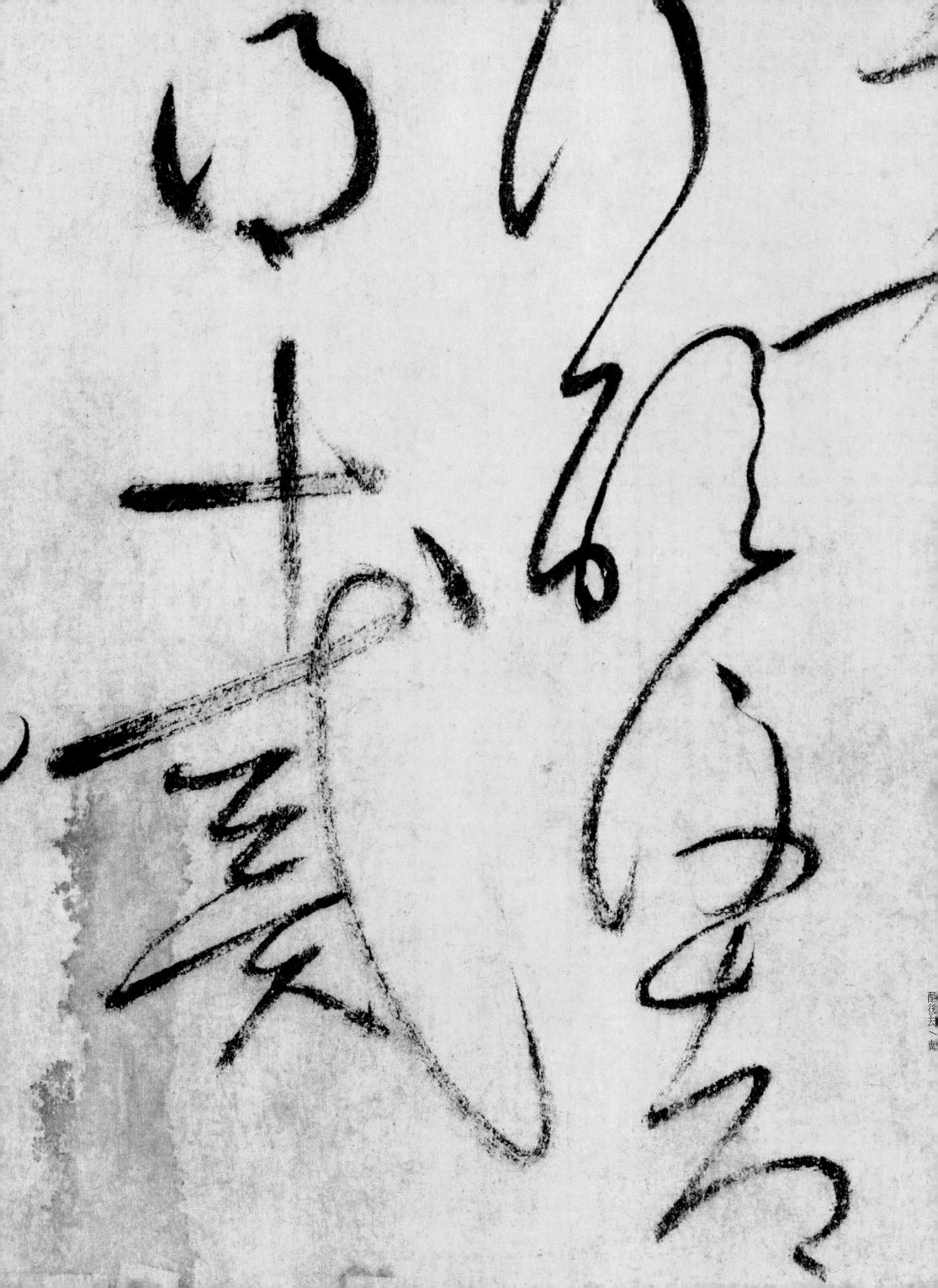

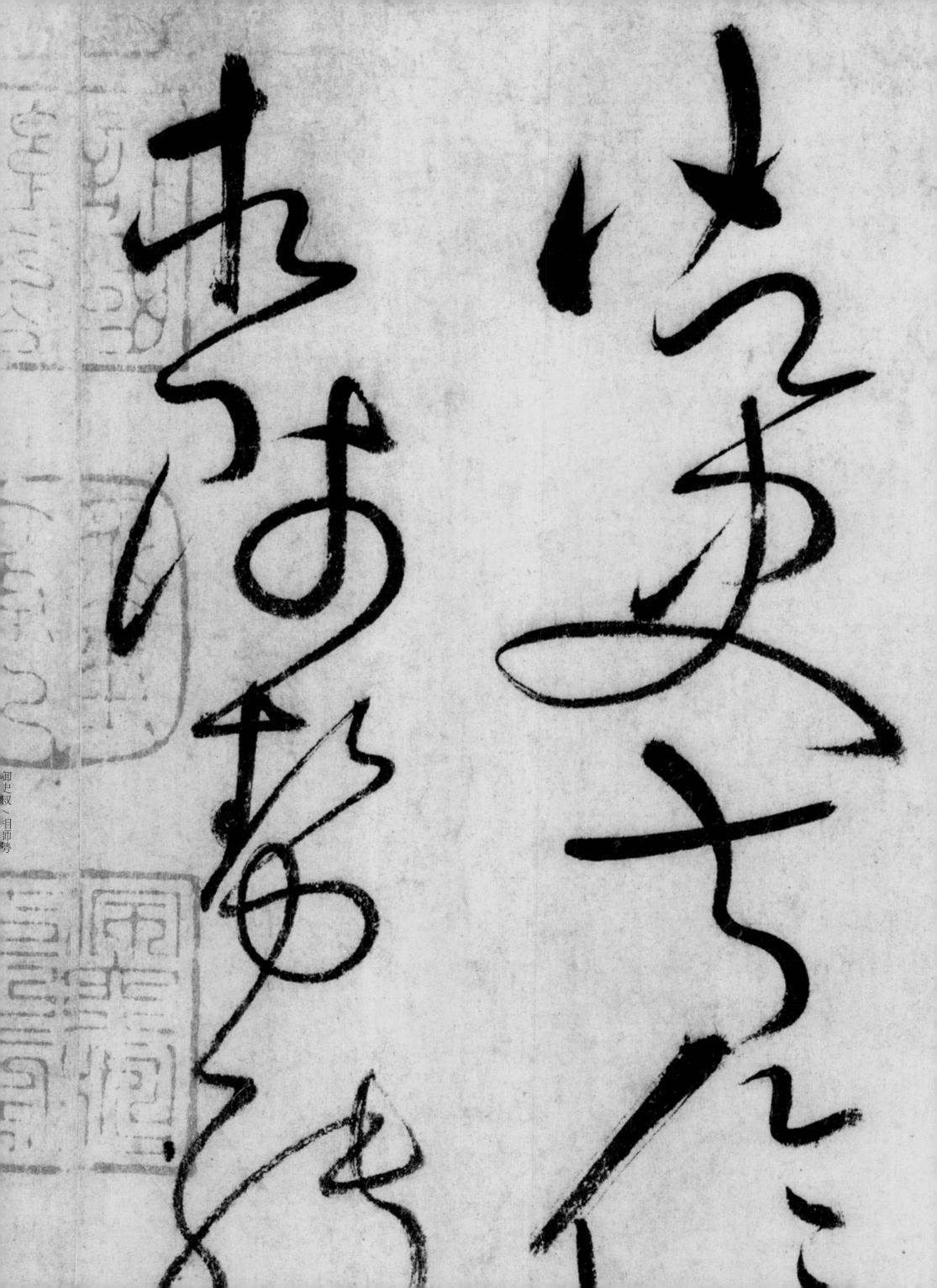

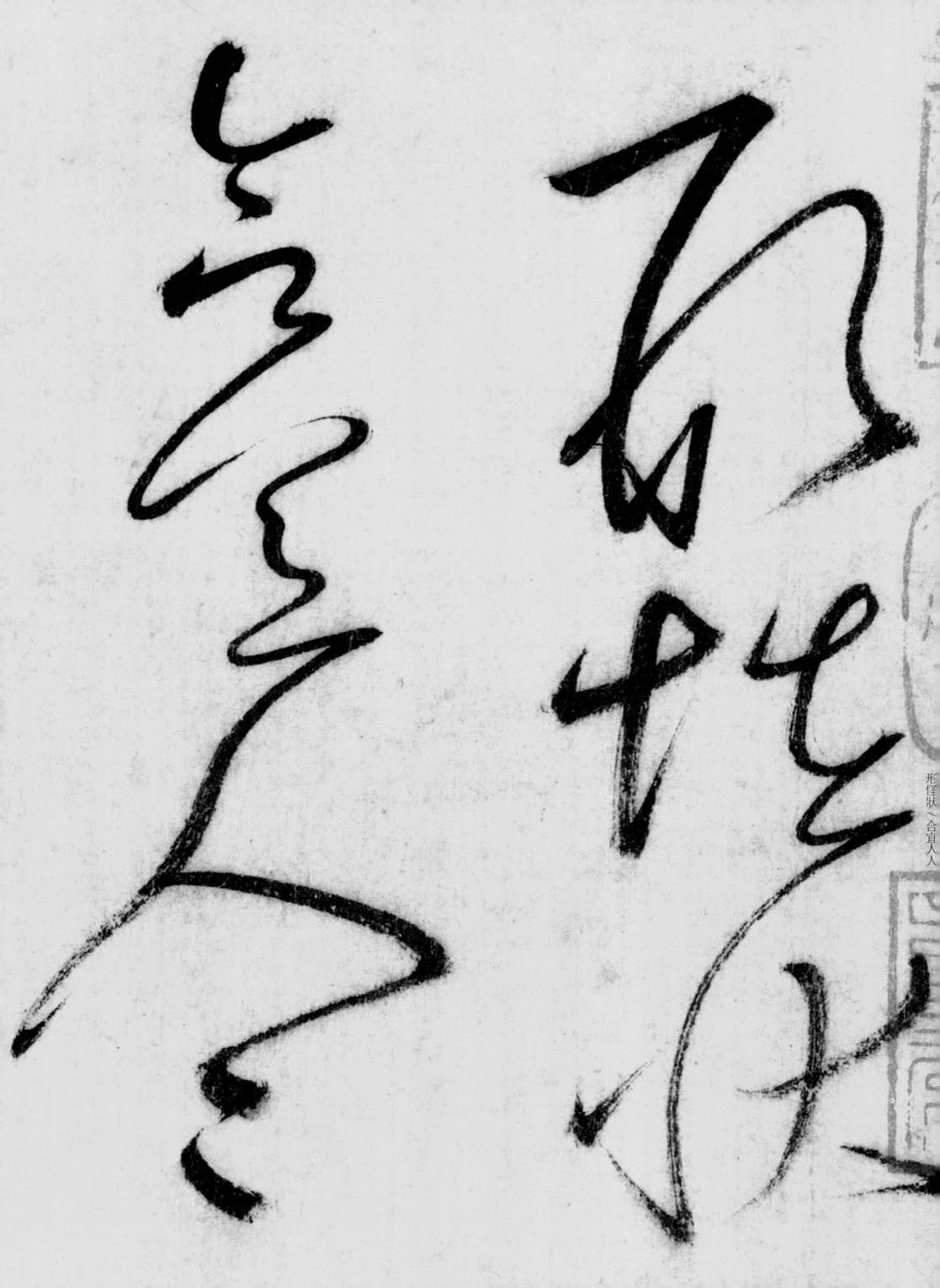

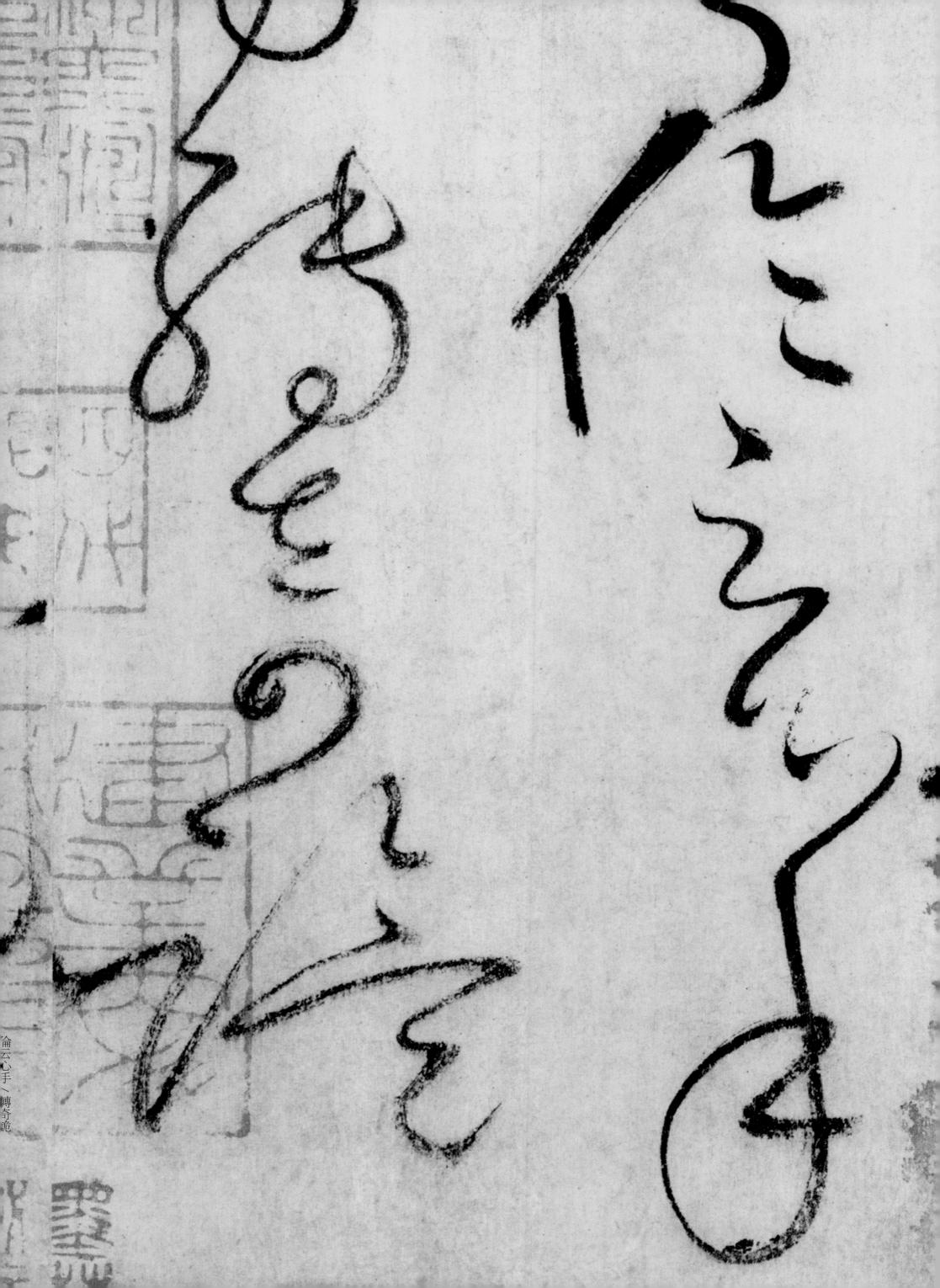

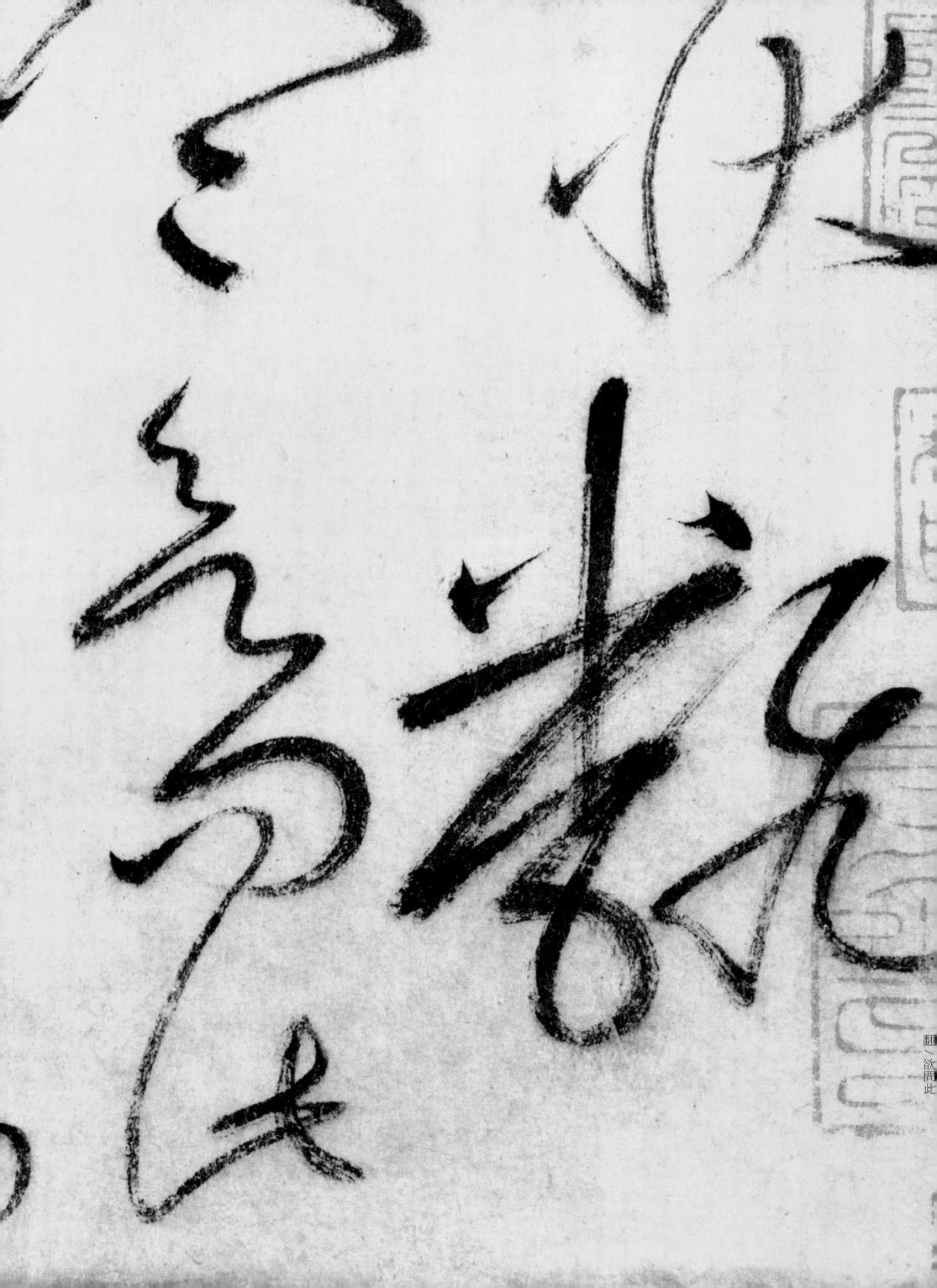

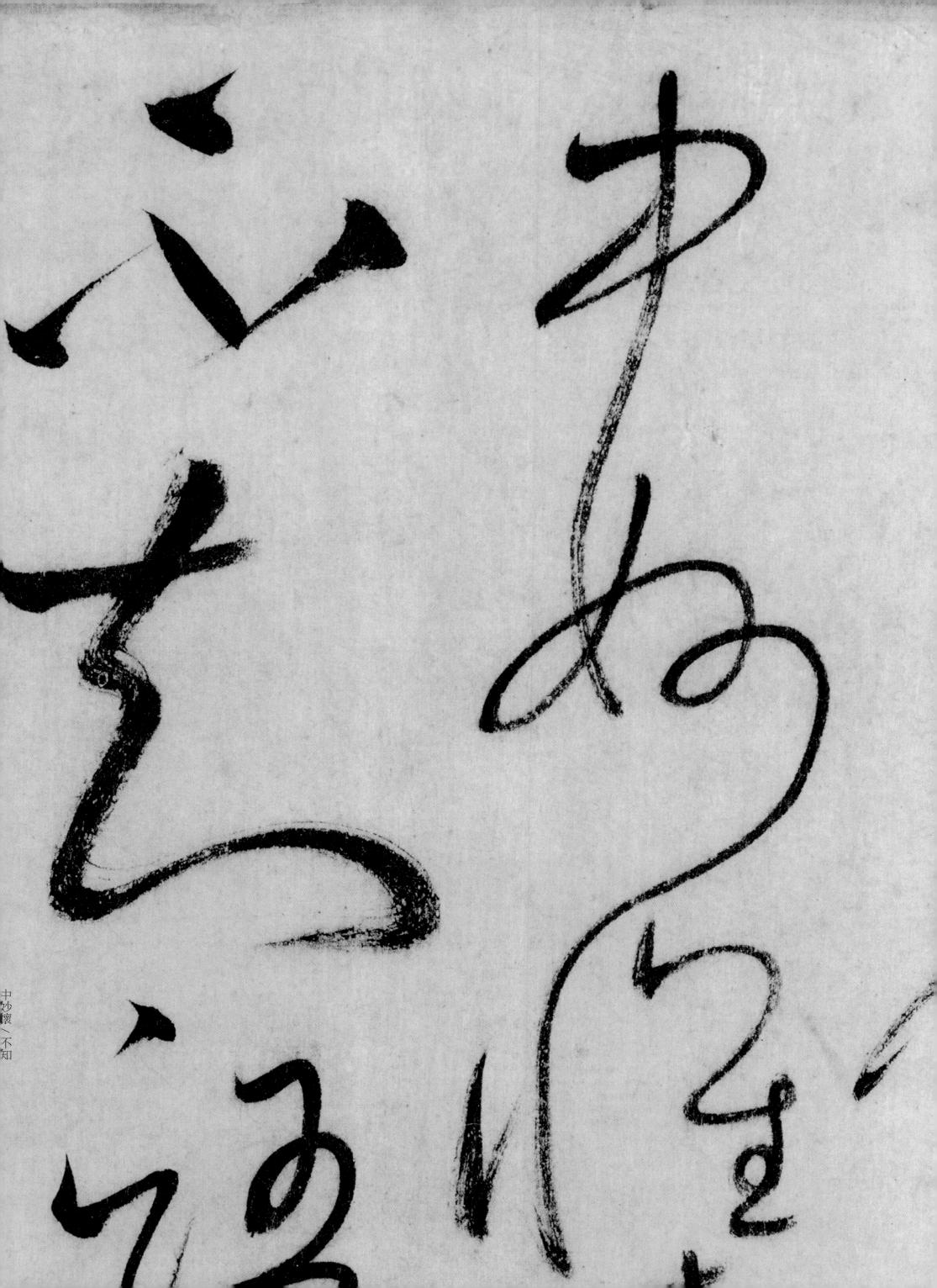

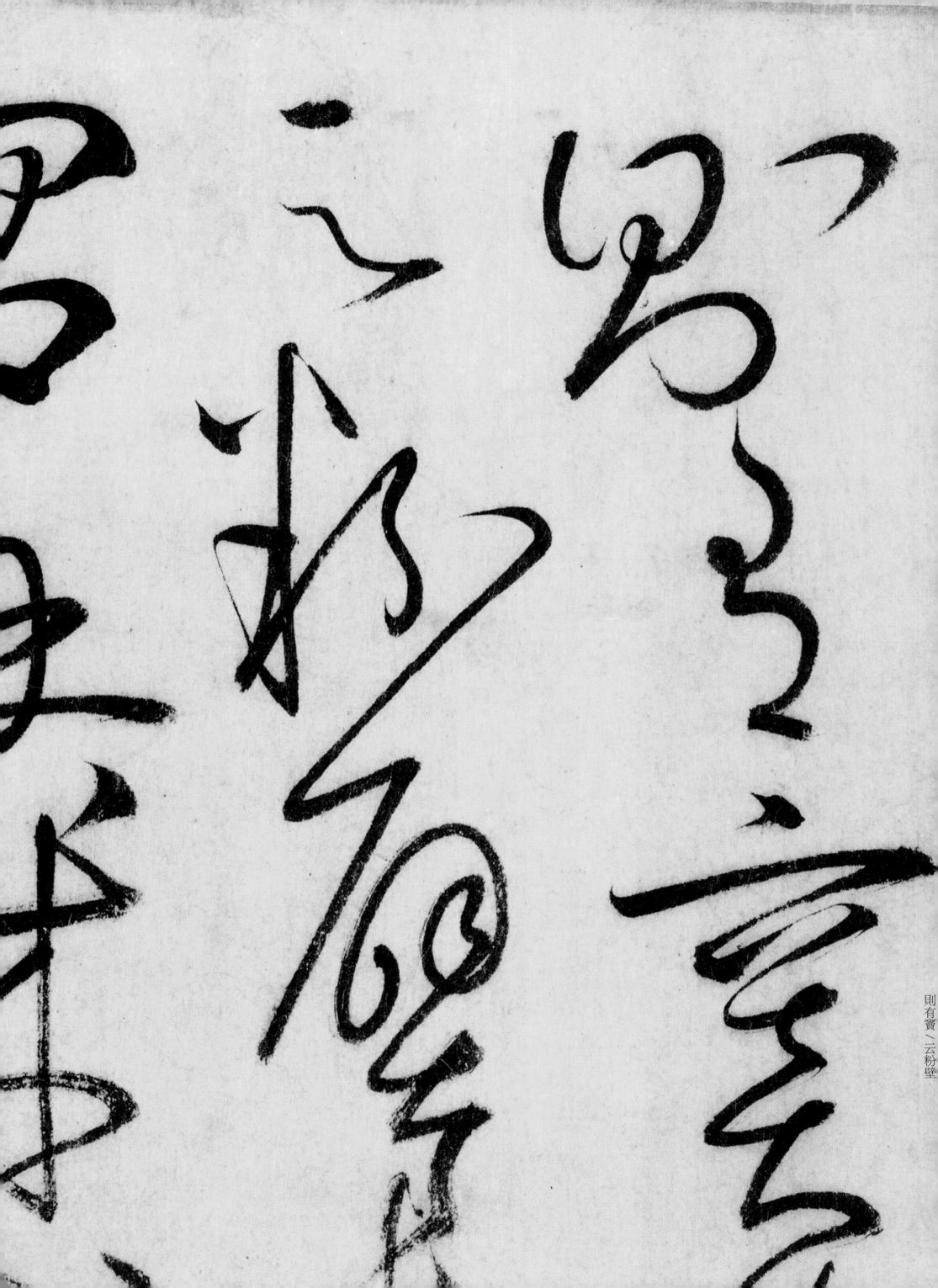

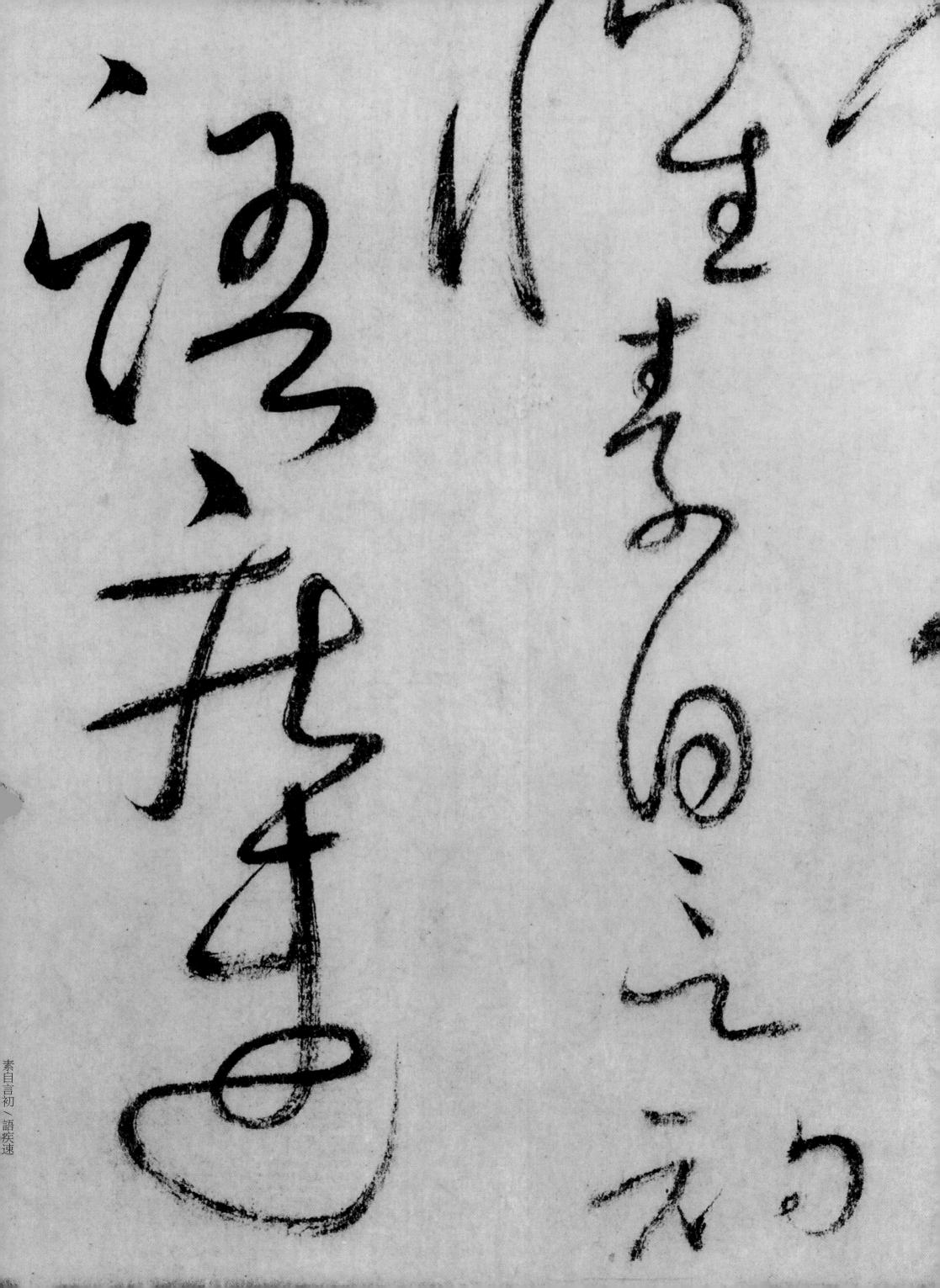

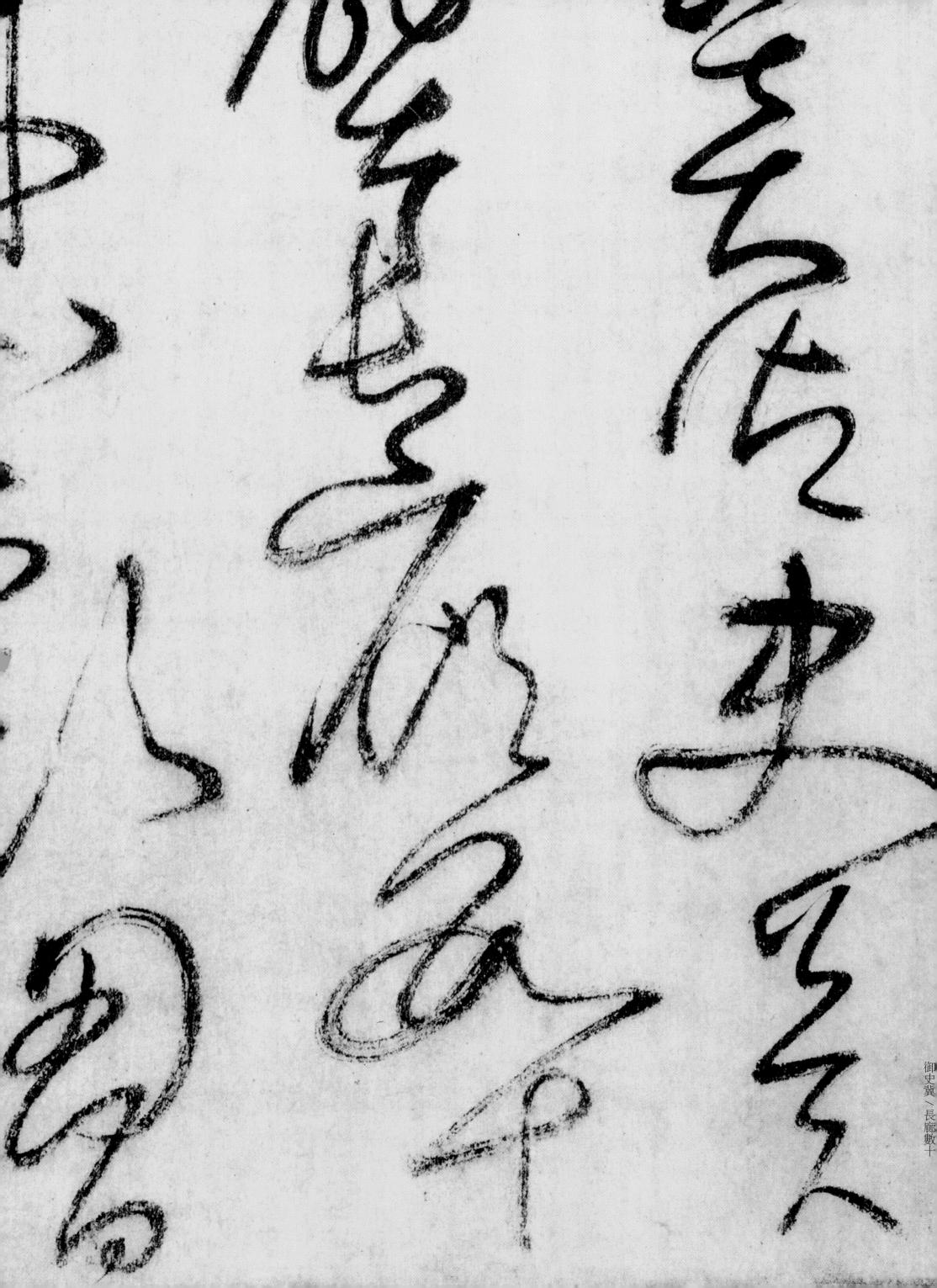

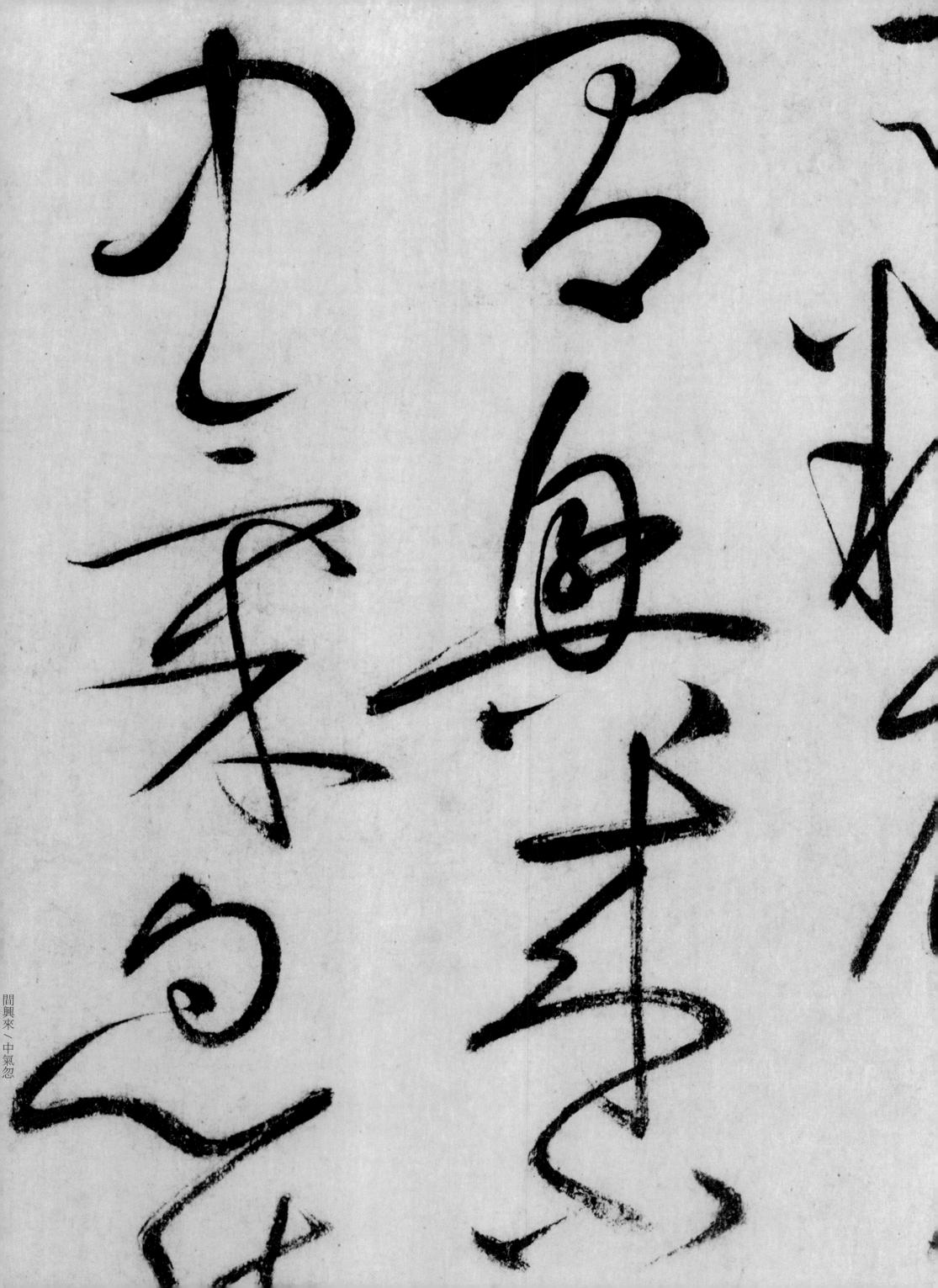

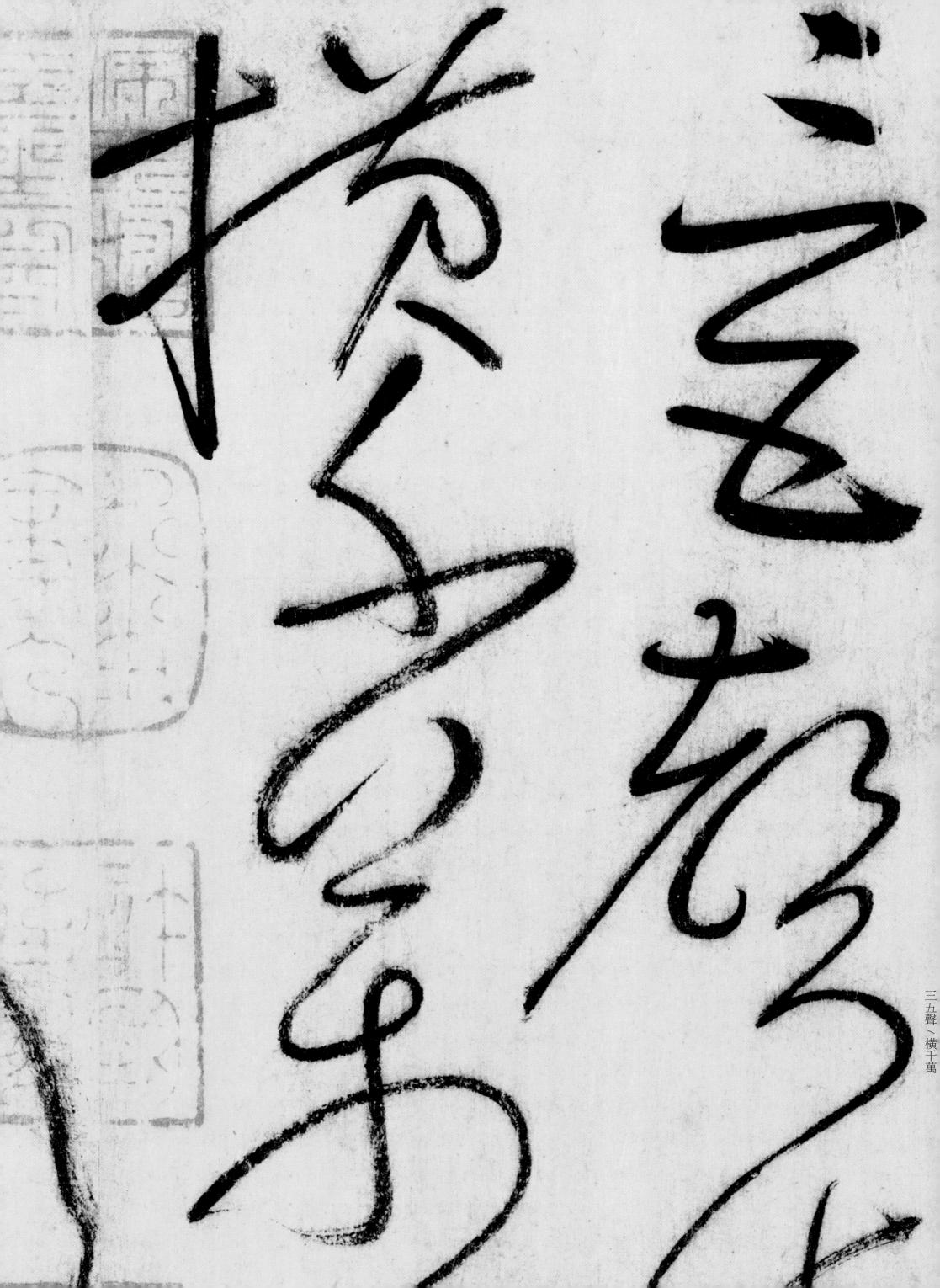

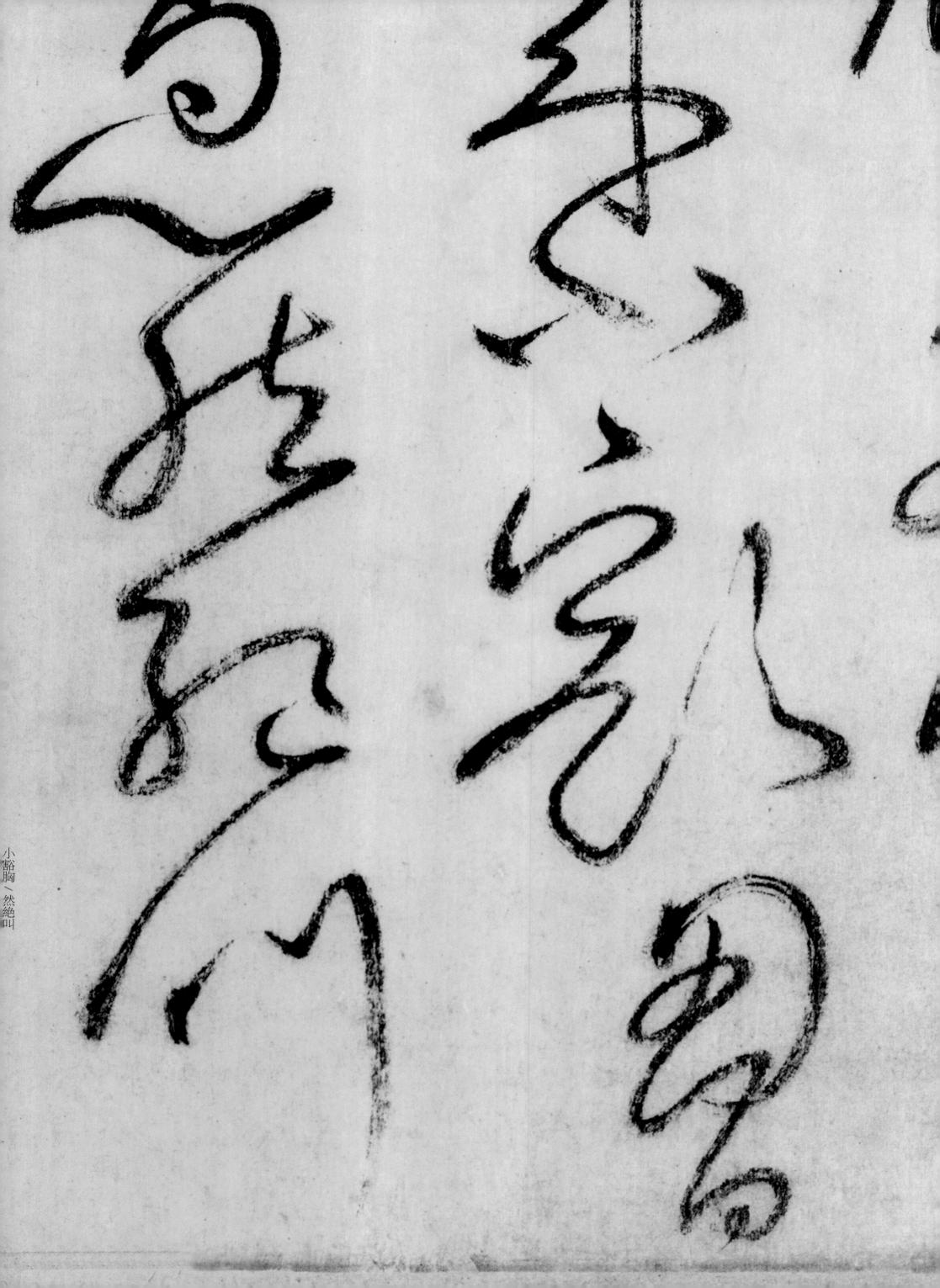

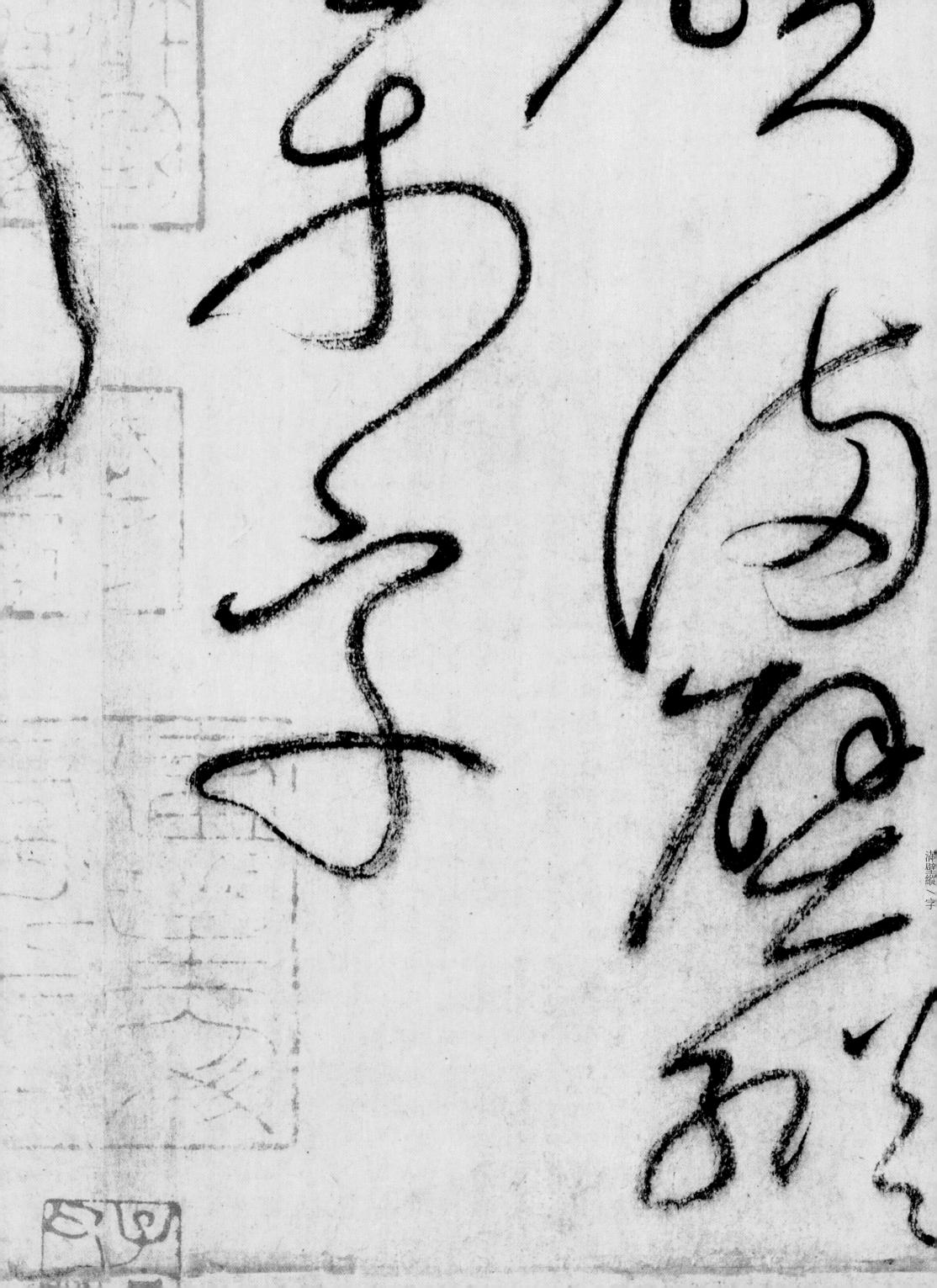

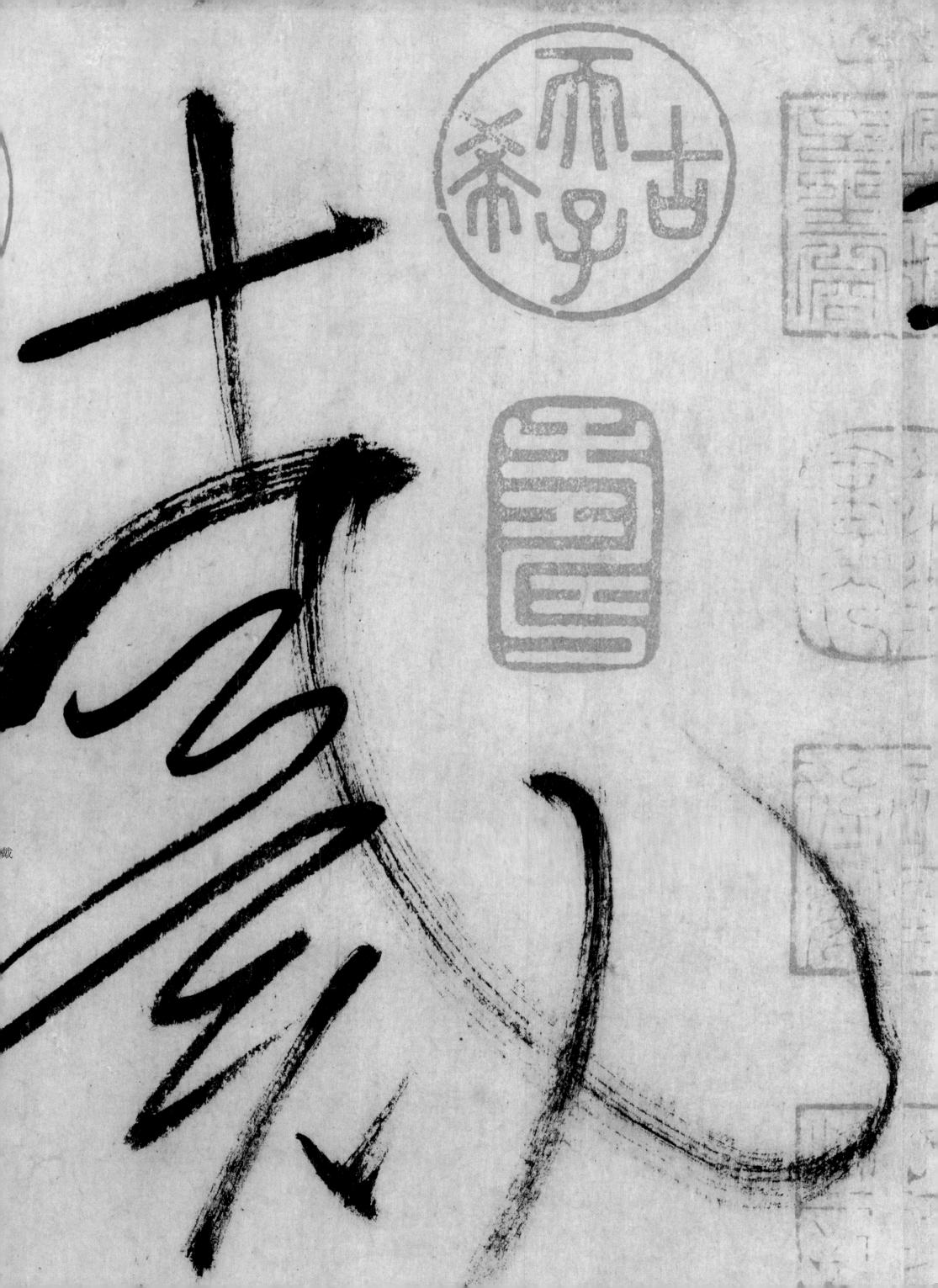

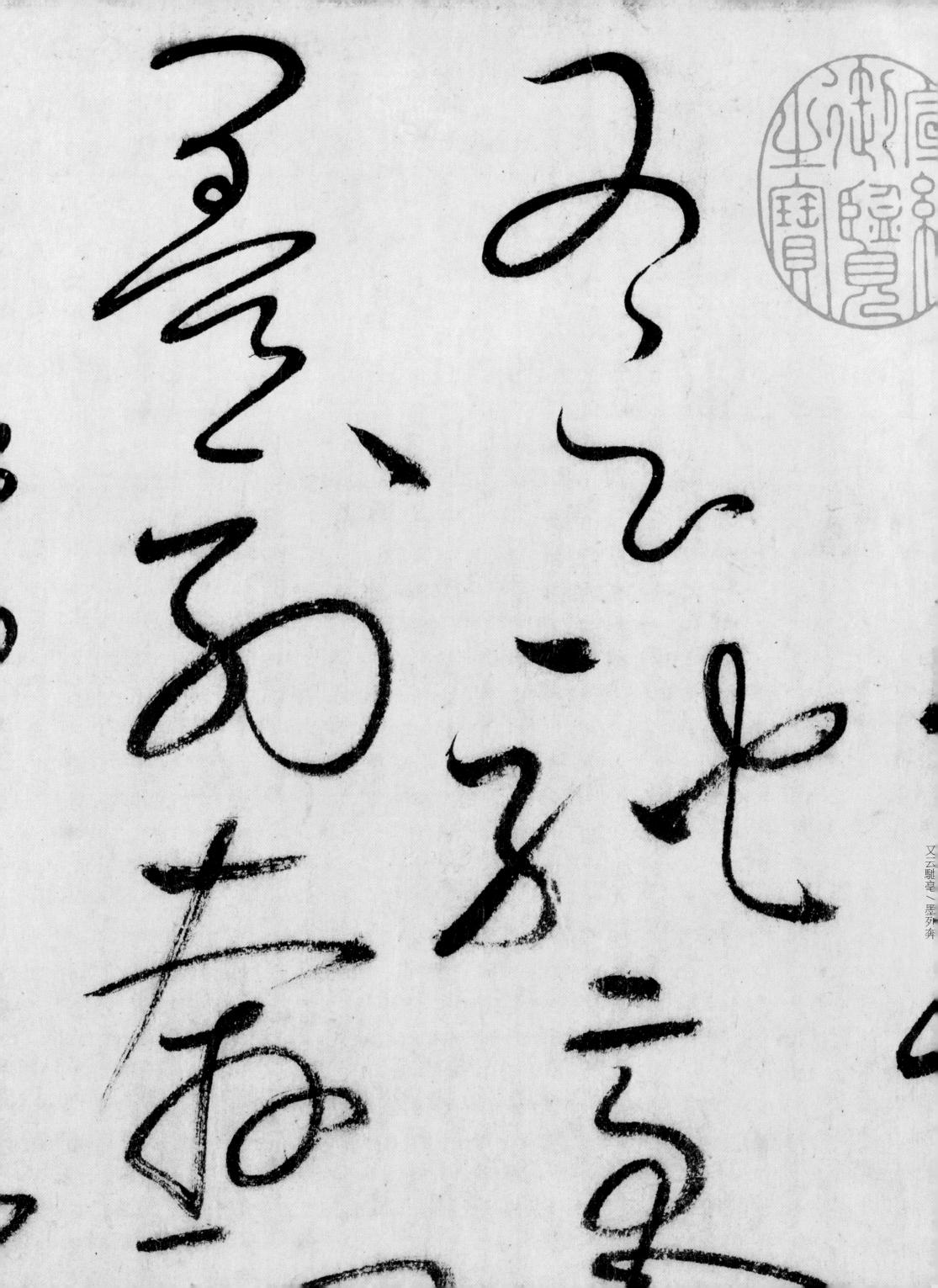

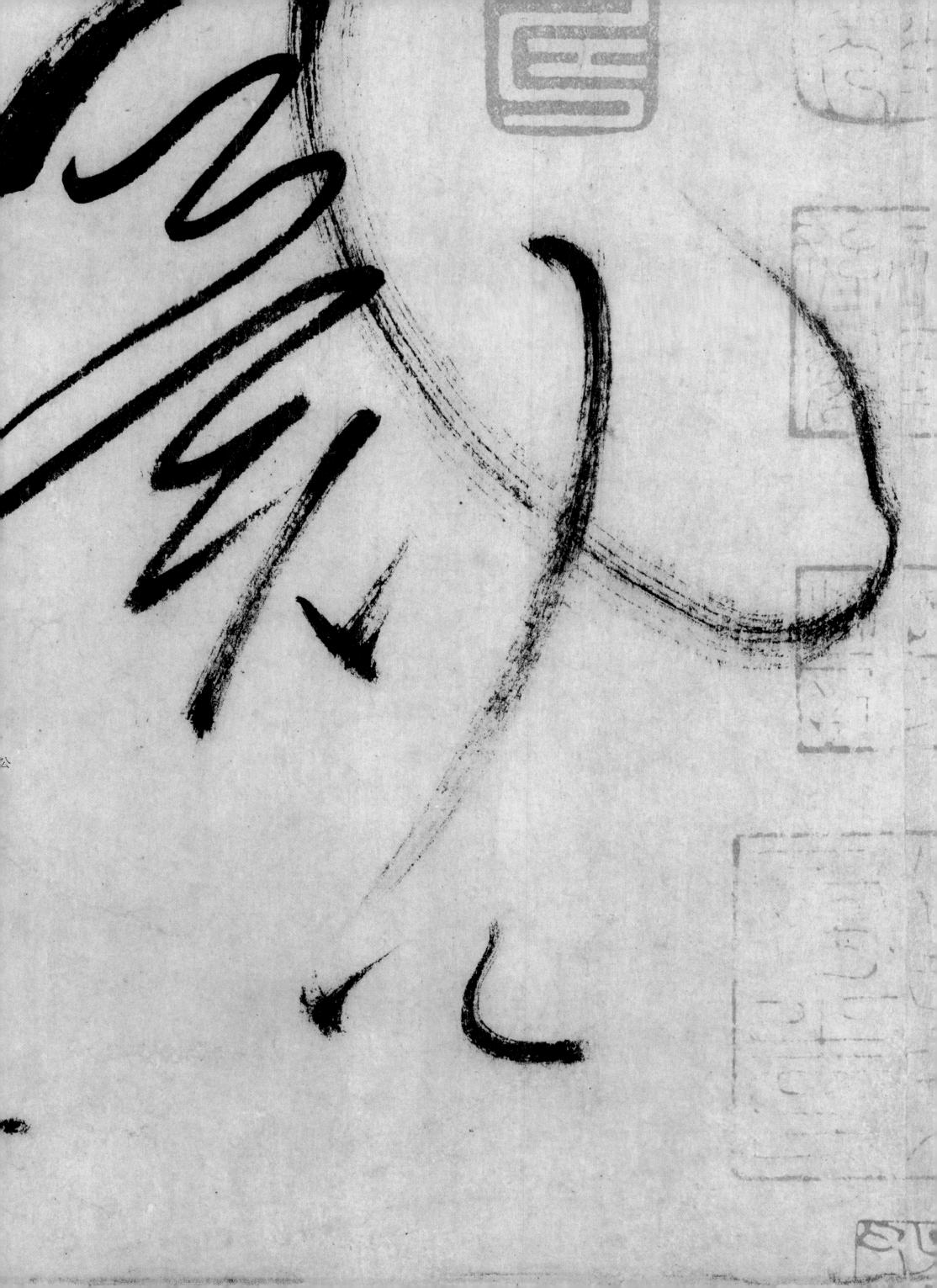

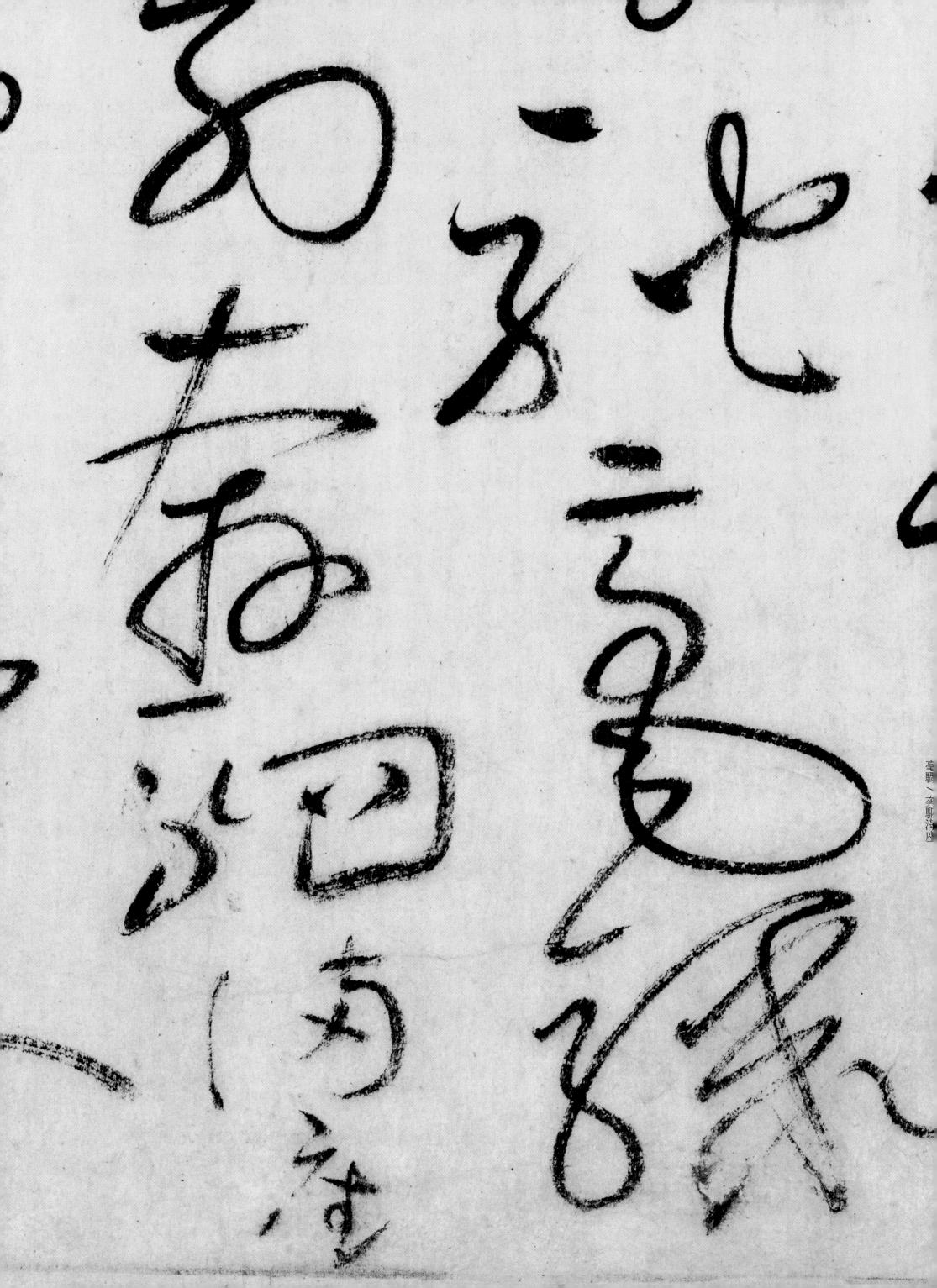

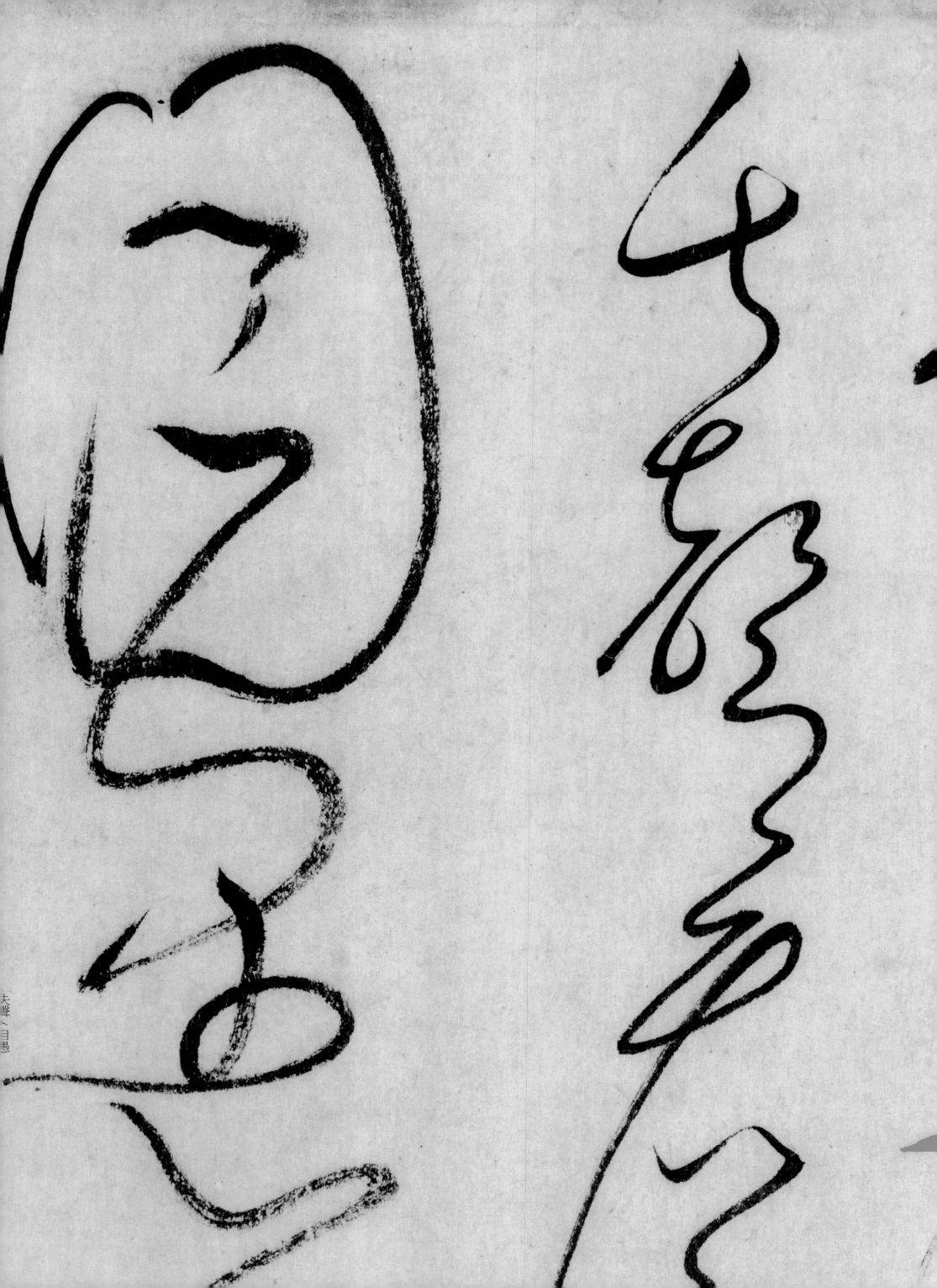

貝才

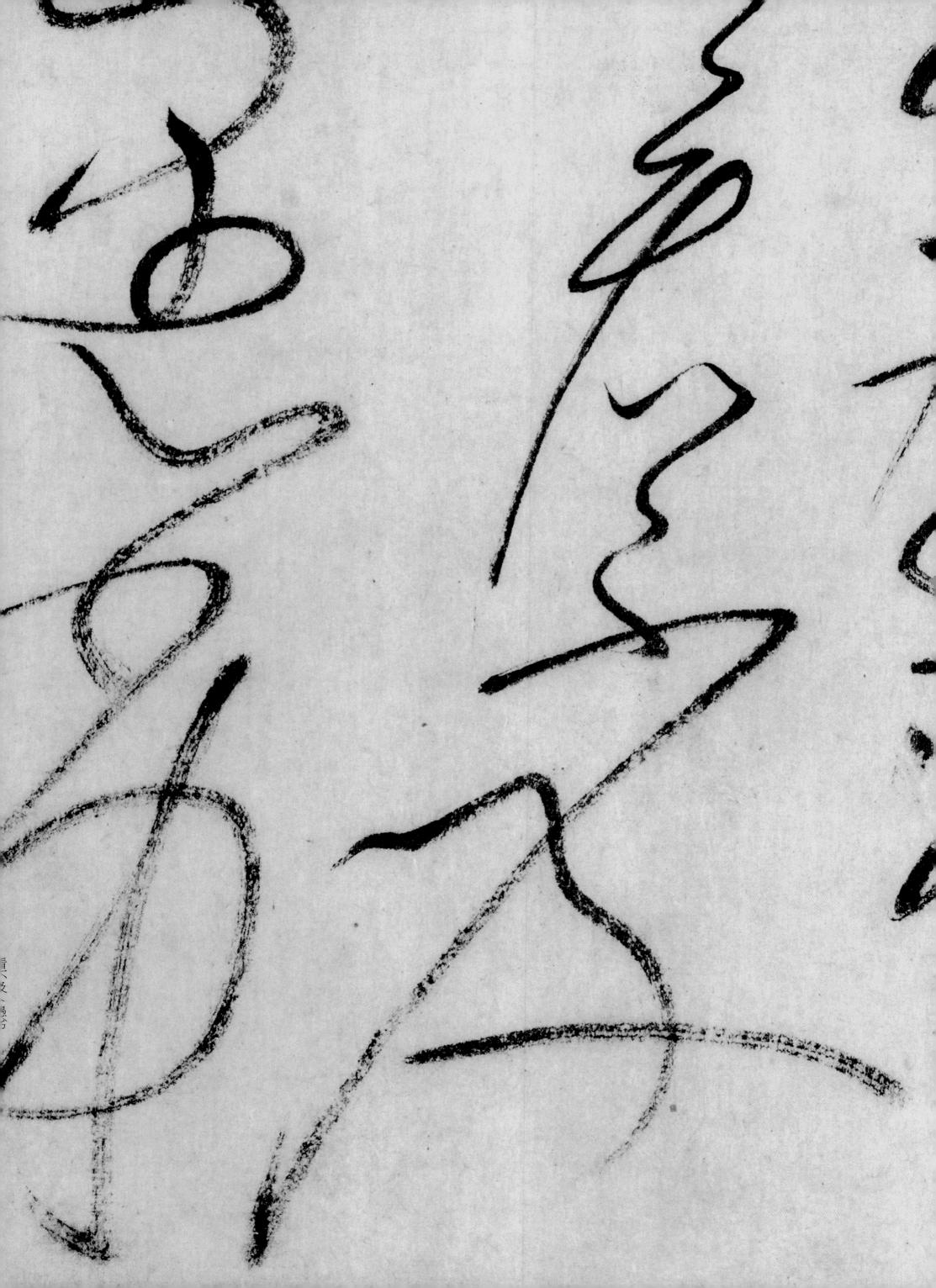

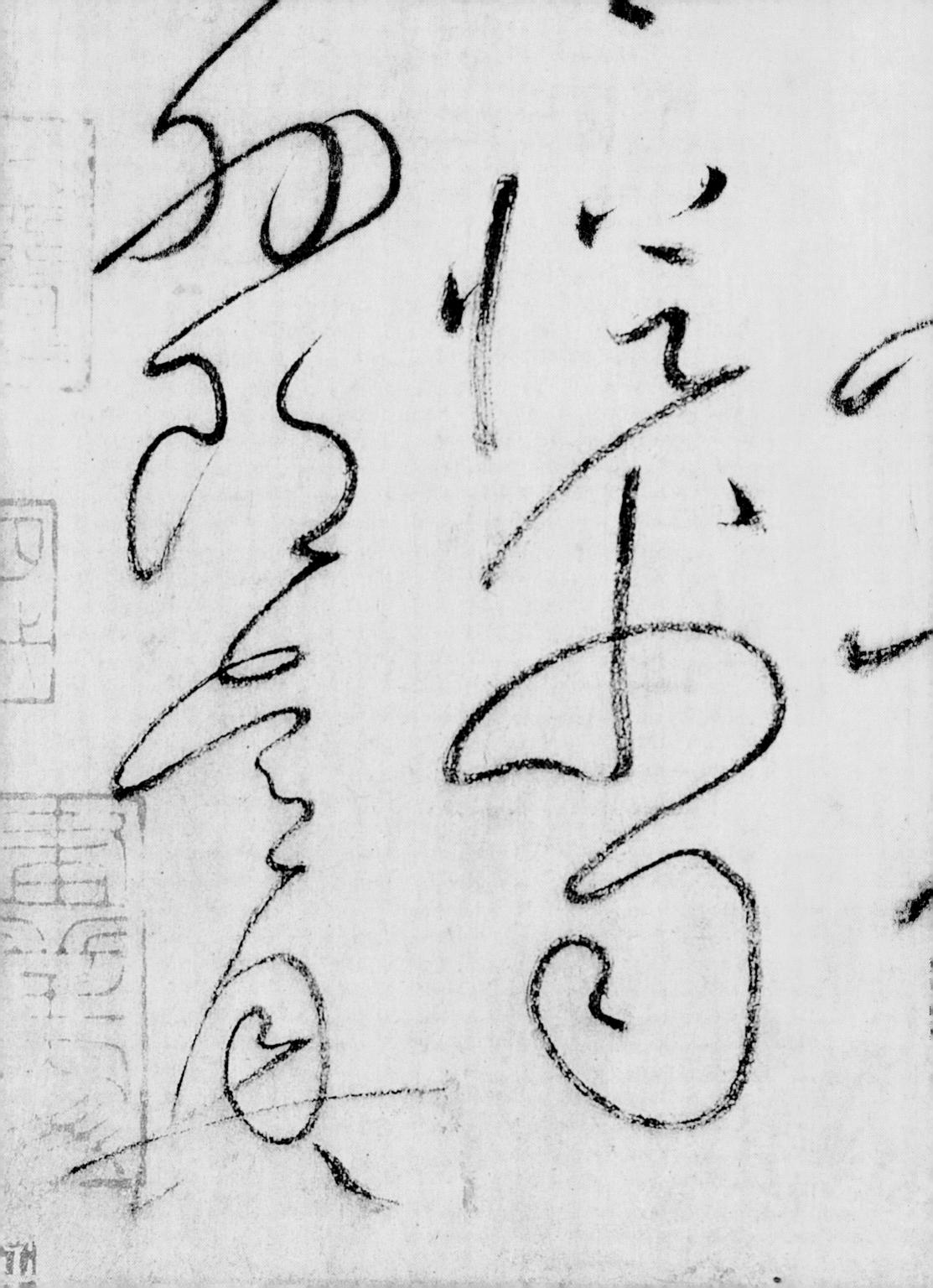

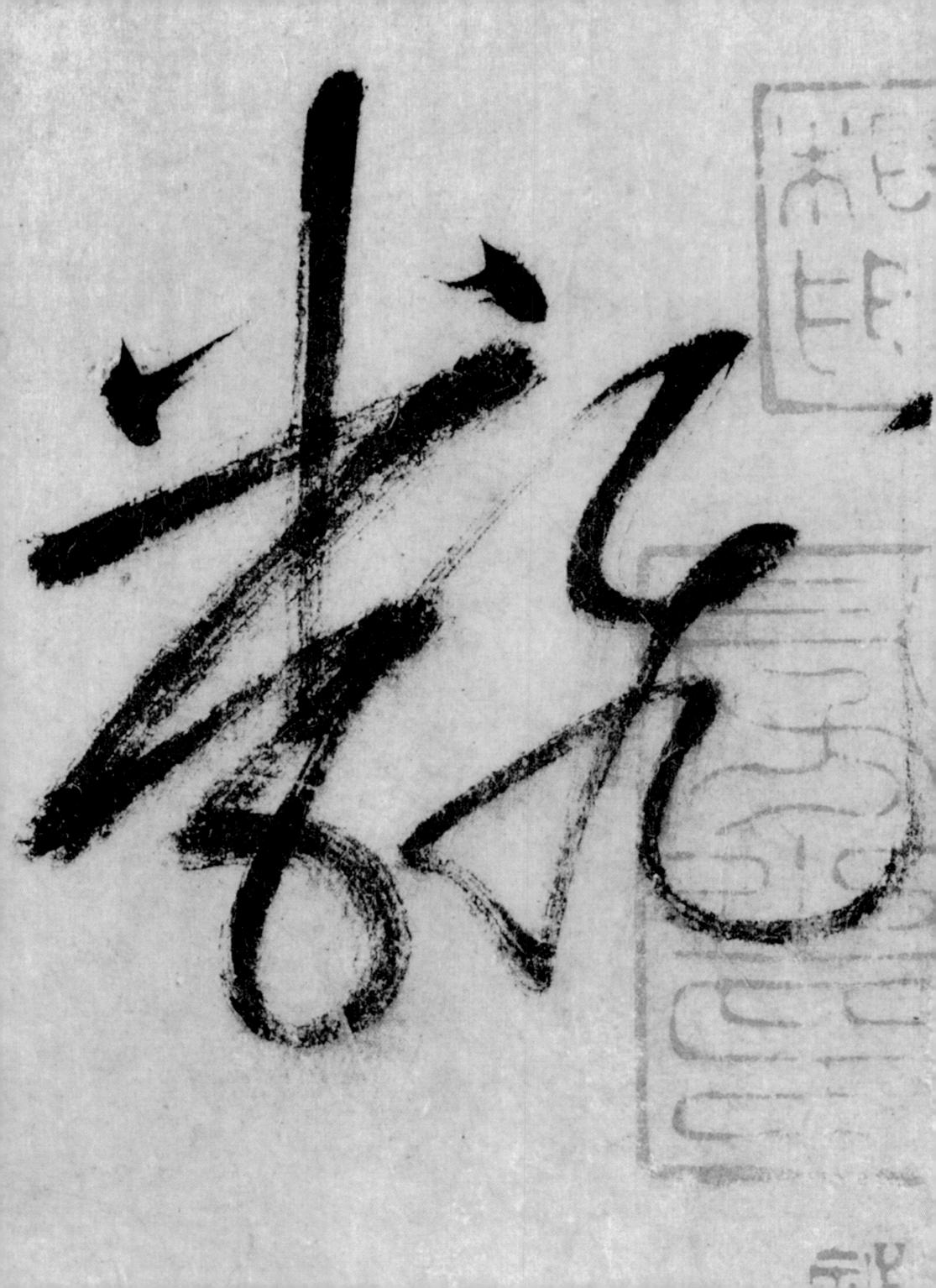